礼器碑

中国碑帖高清彩色精印解析本

王中伟 编

浙江古籍出版社

图书在版编目（CIP）数据

礼器碑 / 王中伟编. -- 杭州 : 浙江古籍出版社，
2023.11

（中国碑帖高清彩色精印解析本）

ISBN 978-7-5540-2736-3

Ⅰ.①礼… Ⅱ.①王… Ⅲ.①隶书–书法 Ⅳ.
①J292.113.2

中国国家版本馆CIP数据核字（2023）第190819号

礼器碑

王中伟　编

出版发行	浙江古籍出版社
	（杭州体育场路347号　电话：0571-85068292）
网　　址	https://zjgj.zjcbcm.com
责任编辑	张　莹
责任校对	刘成军
封面设计	墨点字帖
责任印务	楼浩凯
照　　排	墨点字帖
印　　刷	湖北金港彩印有限公司
开　　本	889mm×1230mm　1/16
印　　张	5
字　　数	53千字
版　　次	2023年11月第1版
印　　次	2023年11月第1次印刷
书　　号	ISBN 978-7-5540-2736-3
定　　价	33.00元

简　　介

　　《礼器碑》，全称《汉鲁相韩敕造孔庙礼器碑》，又称《韩明府孔子庙碑》。碑立于东汉永寿二年（156），高234厘米，宽105厘米，四面刻字，碑阳16行，满行36字；碑阴3列，各17行。碑文记述鲁相韩敕修饰孔庙、增设礼器等活动。碑石保存于山东曲阜孔庙。

　　《礼器碑》是汉代隶书的重要代表作之一，与《乙瑛碑》《史晨碑》并称为"孔庙三碑"。《礼器碑》是隶书中瘦劲书风的代表，端严而不失俊逸，方整而不失秀丽。《礼器碑》用笔刚健，线条凝练，波磔处棱角分明，结体寓欹侧于平正之中，寓疏秀于严密之间。清人王澍评价其"隶法以汉为极，每碑各出一奇，莫有同者；而此碑尤为奇绝，瘦劲如铁，变化若龙，一字一奇，不可端倪"。本书选用碑阳、碑阴精拓本彩色精印，供读者学习参考。

一、笔法解析

1.方笔、圆笔

《礼器碑》的用笔丰富多变，方圆兼备。方笔筋骨外露，强劲硬朗；圆笔婉转圆劲，含蓄流丽。

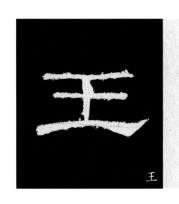 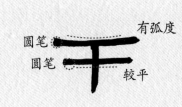 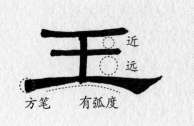

 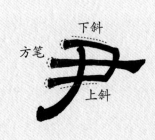 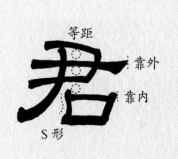

 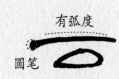 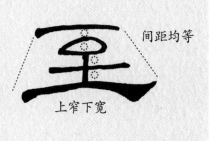

 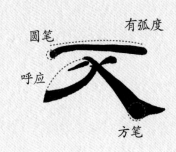 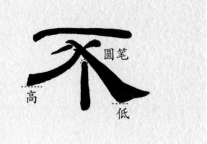

2. 提笔、按笔

行笔时，提笔是将毛笔提起来，笔锋不离开纸面，提笔时笔画变细；按笔是将毛笔按下去，笔画会显得厚重强劲。提笔、按笔使笔画发生了粗细变化，丰富了线条的表现力。

看视频

元

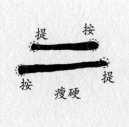

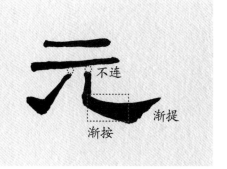

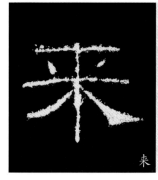

来

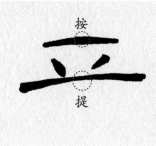

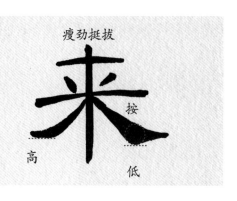

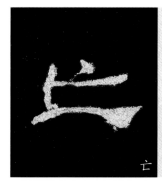

亡

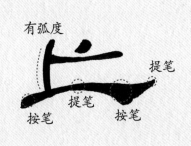

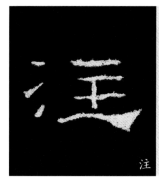

注

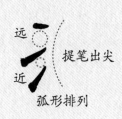

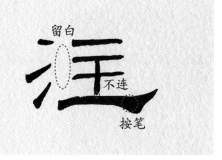

3. 逆入、平出、回锋

逆入是指逆锋入笔。隶书用笔介于篆书和楷书之间，起笔多逆锋入纸，后转锋行笔；平出是指收笔时不回锋，自然收住；回锋是指收笔时，笔锋回收，撇画收笔多作回锋，如"前""于"等字。

看视频

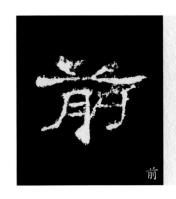

前

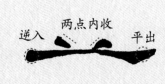

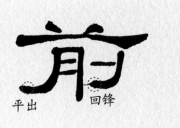

于

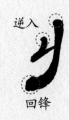

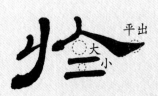

书

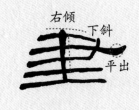

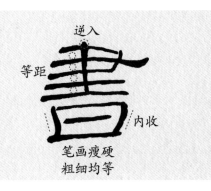

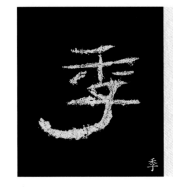

季

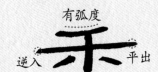

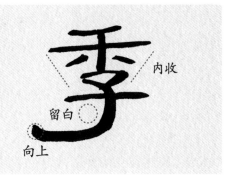

二、结构解析

1. 横向取势

隶书字形一般呈扁方形，上下紧凑，左右开张。横向笔画多伸展，纵向笔画多收缩。

看视频

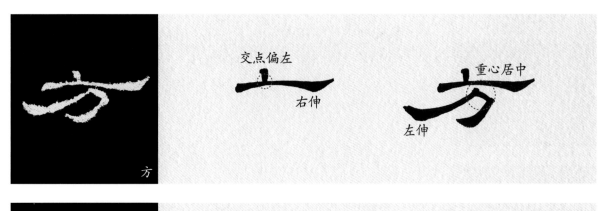

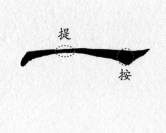

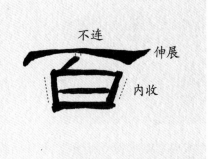

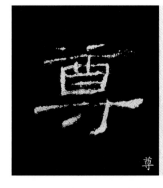

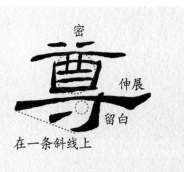

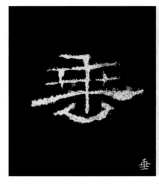

2. 主笔突出

主笔在一个字中是最主要的笔画，占主导地位。隶书中含有"雁尾"的笔画一般作为主笔，要着重表现。

看视频

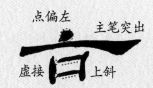

点偏左　　　主笔突出

虚接　　上斜

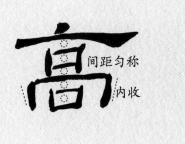

间距匀称

内收

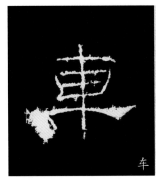

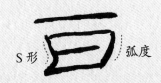

S形　　弧度

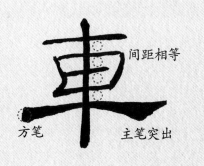

间距相等

方笔　　　主笔突出

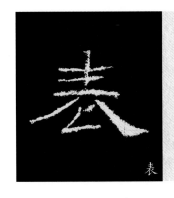

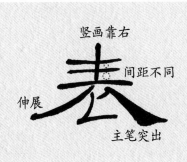

竖画靠右

间距不同

伸展

主笔突出

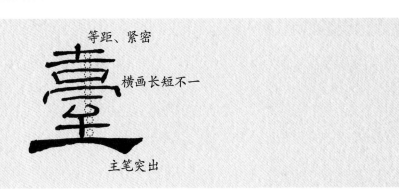

等距、紧密

横画长短不一

主笔突出

3. 平衡对称

隶书保留了篆书平衡对称的结字特点，布白相对均匀。

看视频

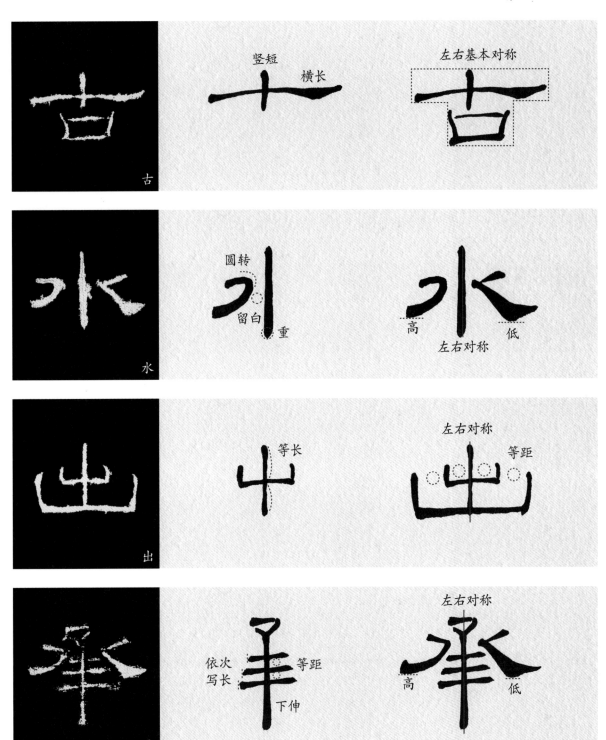

4. 疏密相间

隶书字形结体要均衡，在均衡的基础上有疏密变化，才不显得呆板，使字更有动感和趣味性。

看视频

代

轻
重
有弧度

密
疏
伸展

孔

密

留白疏朗
低　高　低

张

有弧度
小
大

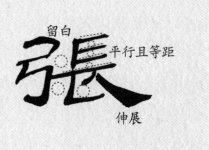

留白
平行且等距
伸展

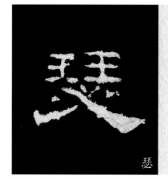

瑟

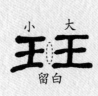

小　大
留白

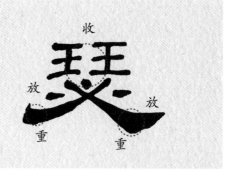

收
放　放
重　重

三、章法与创作解析

《礼器碑》是汉代隶书的重要代表作之一，结体严谨，字法规范，不仅被众多书法爱好者作为隶书入门范本，也是很多书友创作隶书作品时的重要取法对象。右侧两幅作品，即是书者以《礼器碑》风格为主要风格基调创作而成。

作品《隶书五言联》释文为："锦瑟调鸿案，香词谱凤台。"这幅作品重在体现字法上的变化，创作时对相同部件采用了不同的写法。"瑟"字上部两个"王"左窄右宽，形成对比。"调""词""谱"三字都为言字旁，且位置集中，如果三个言字旁写法雷同，会使作品产生重复、呆板的感觉，因此应有所变化。"调"字的言字旁横画方向各异，既有倾斜角度的不同，也有俯仰弧度的不同；"词"字的言字旁将四横缩短，笔画刚健，富有拙趣；"谱"字的言字旁突出轻重变化，整体上重而下轻，一横之内又有轻重变化。作品落款字形较小，从而衬托出正文醒目的主体地位。

作品隶书中堂，内容为节录董其昌的《画禅室随笔》。隶书作品字数较多时，隶书标志性的雁尾自然也比较多，这就需要创作者加以变化，避免雷同。此作品第一行八个字中，有七个字在右部有雁尾，在书者的调整之下，形态有方有圆，有平有翘，有轻有重，各不相同。第二行有两个"然"字，不仅捺画雁尾的方向有所变化，四点底的形态也有所不同，第二个"然"字的四点底，中间两点取纵式，四点长短虽然不同，但整体对称，仍不失端庄。作品正文写完后，剩余空间较多，所以落长款，分两行，第二行短于第一行，且首字位置降低，与第一行高低错落。最后一朱一白两枚小印与作品开头处的引首章相呼应，使作品构图更完整。

以某种碑帖的风格进行创作，需要经过大量、深入的临习，在准确、熟练地掌握其风格特点的基础上不断尝试，积累经验。

王中伟　隶书五言联

王中伟　隶书中堂　节录董其昌《画禅室随笔》

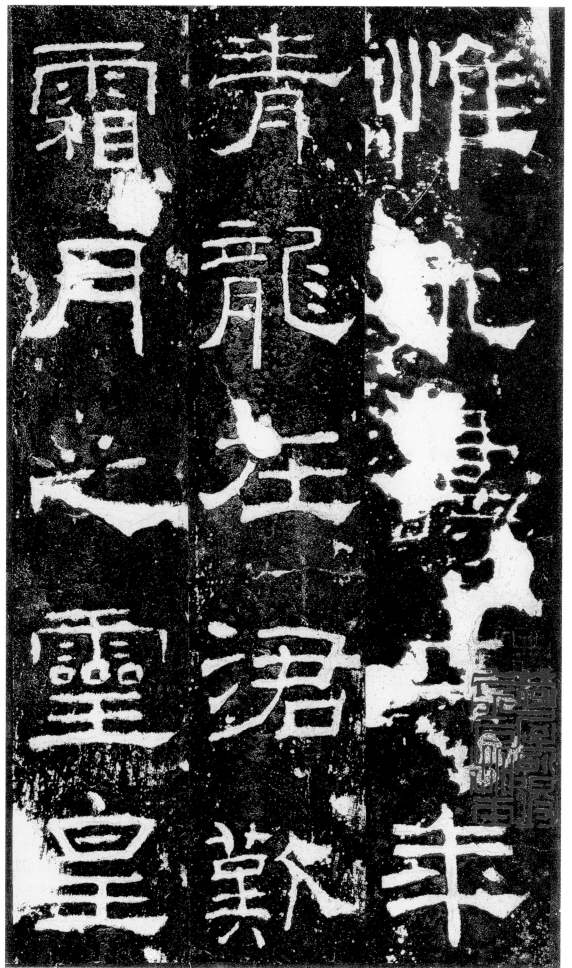

碑阳 惟永寿二年。青龙在涒叹。霜月之灵。皇

极之日。鲁相河南京韩君。追惟大古。华

極之日魯相

河南京韓君

追惟大古華

胥生皇雄。颜母育孔宝。俱制元道。百王不

元鎮百王永

育寶見帝制

胥雄皇雄瞽

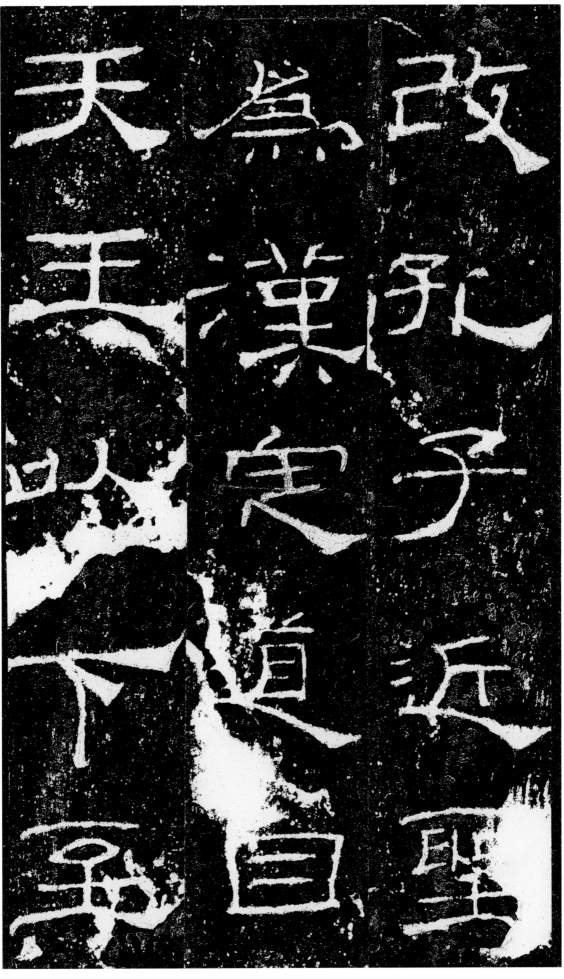

改。孔子近圣。为汉定道。自天王以下。至

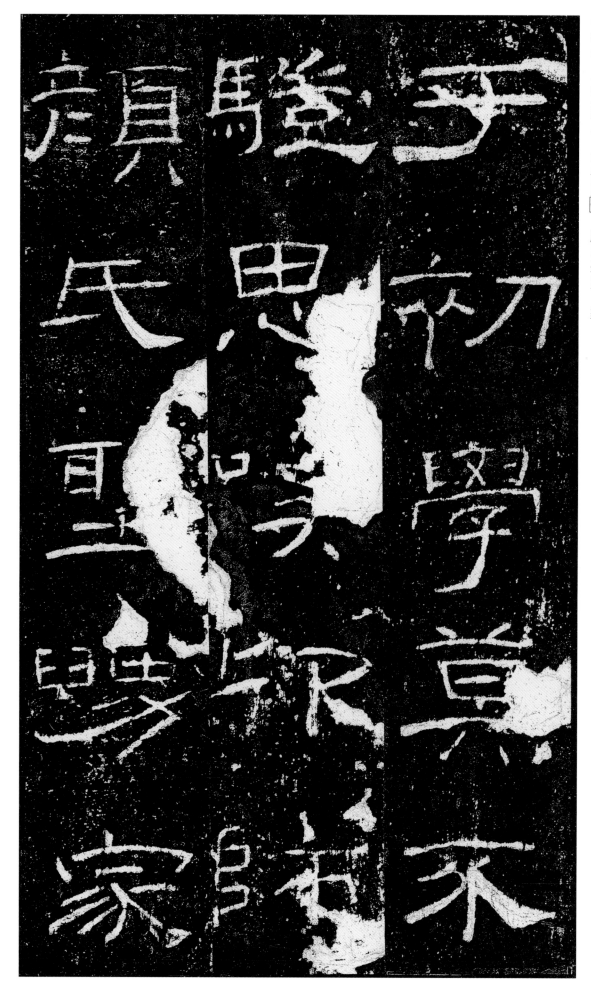

于初学。莫不骎思。叹仰师镜。颜氏圣舅。家

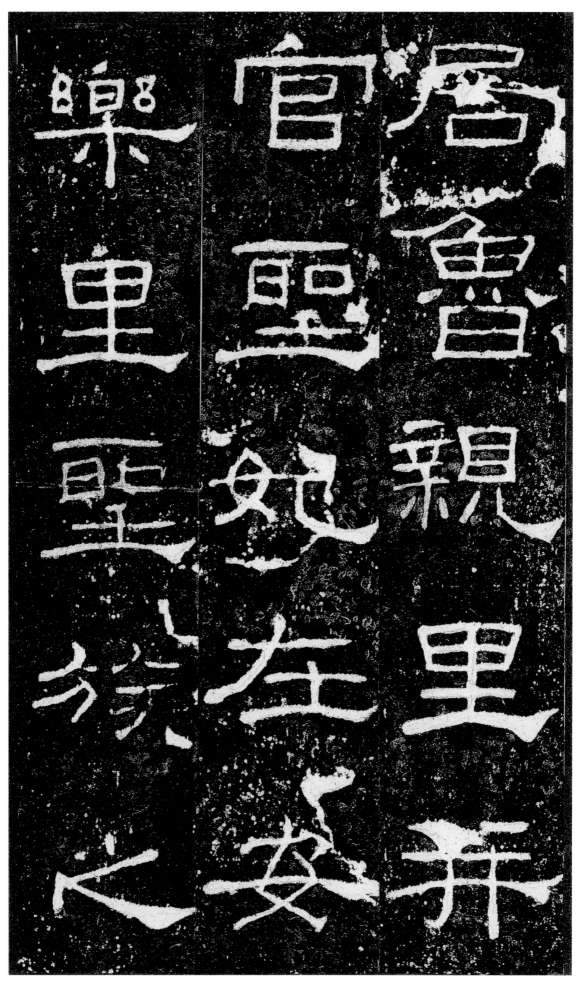

亲禮所宜異

復顏氏并官

氏邑中繇發

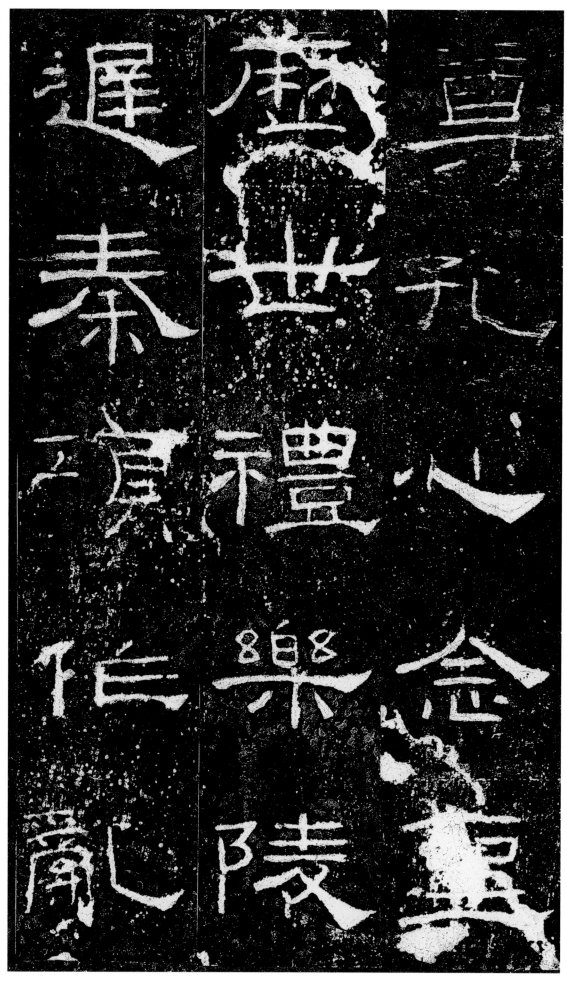

尊孔心。念圣历世。礼乐陵迟。秦项作乱。

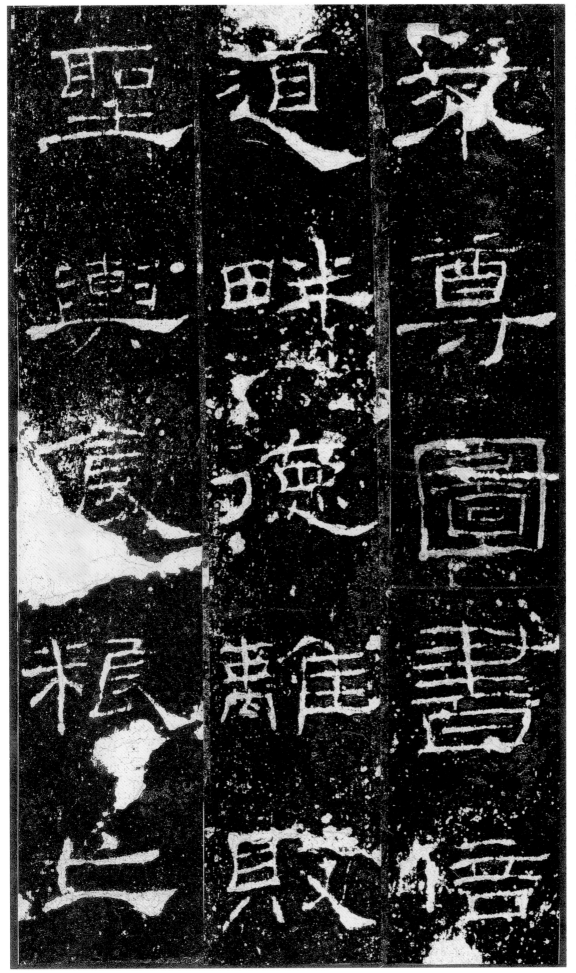

于沙丘。君于是造立礼器。乐之音符。钟磬

沙丘君

造立

立礼器乐

音礼

符器钟磬乐

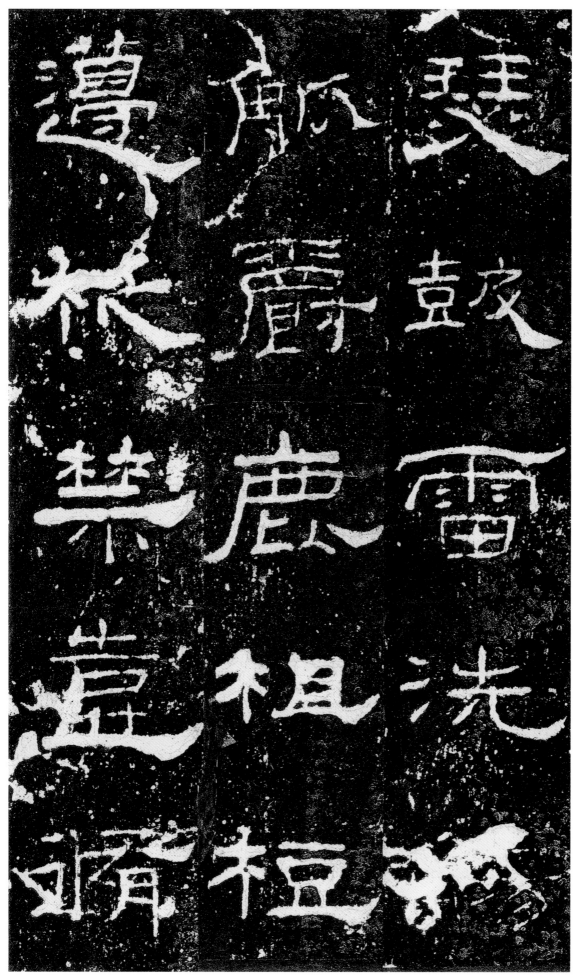

瑟鼓。雷洗觞觚。爵鹿俎梪。笾杻禁壴。修

20

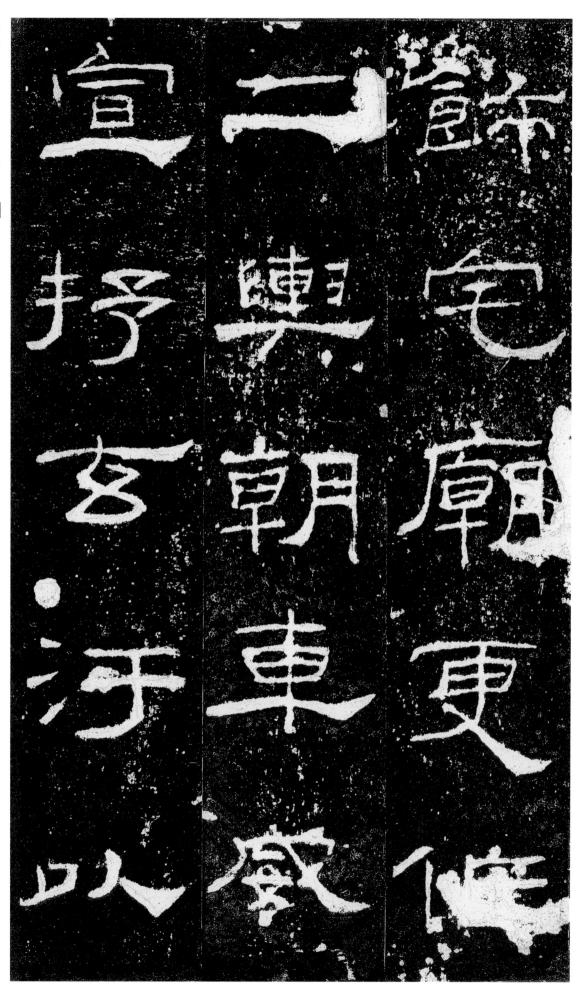

饰宅庙。更作二舆。朝车威熹。宣抒玄污。以

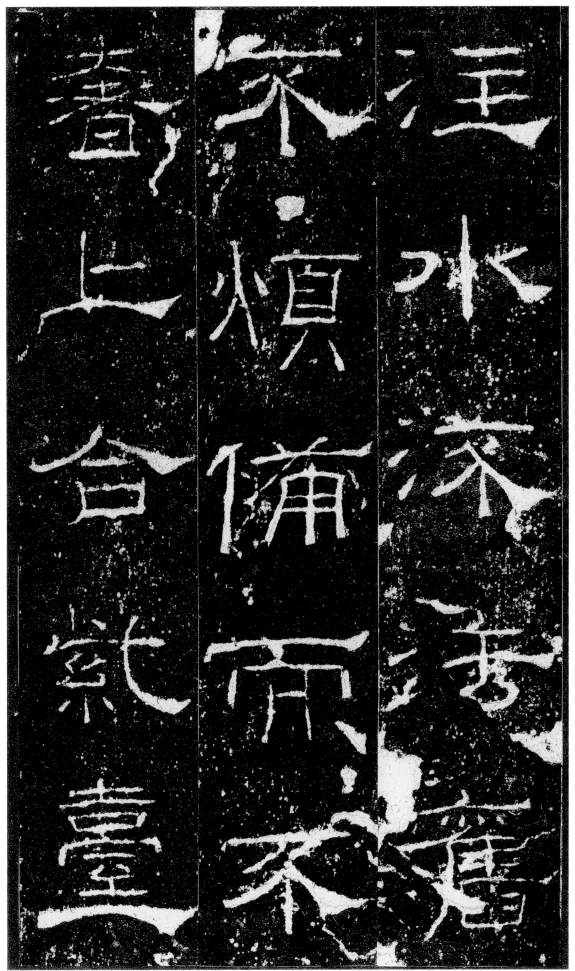

注水流。法旧不烦。备而不奢。上合紫台。

稽之中坤

禮儀聖制和

拎韦事得

是四得四

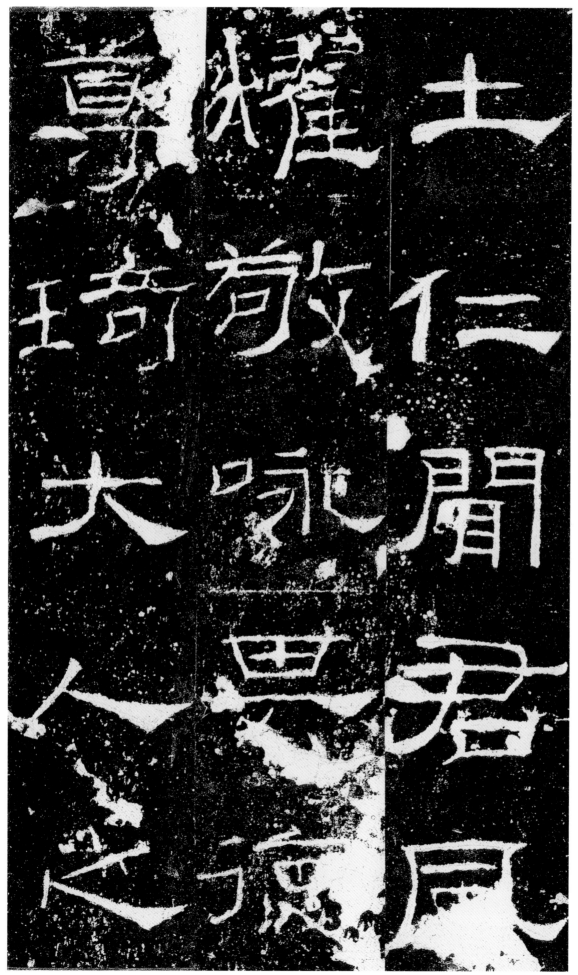

士仁。闻君风耀。敬咏其德。尊琦大人之

意。�

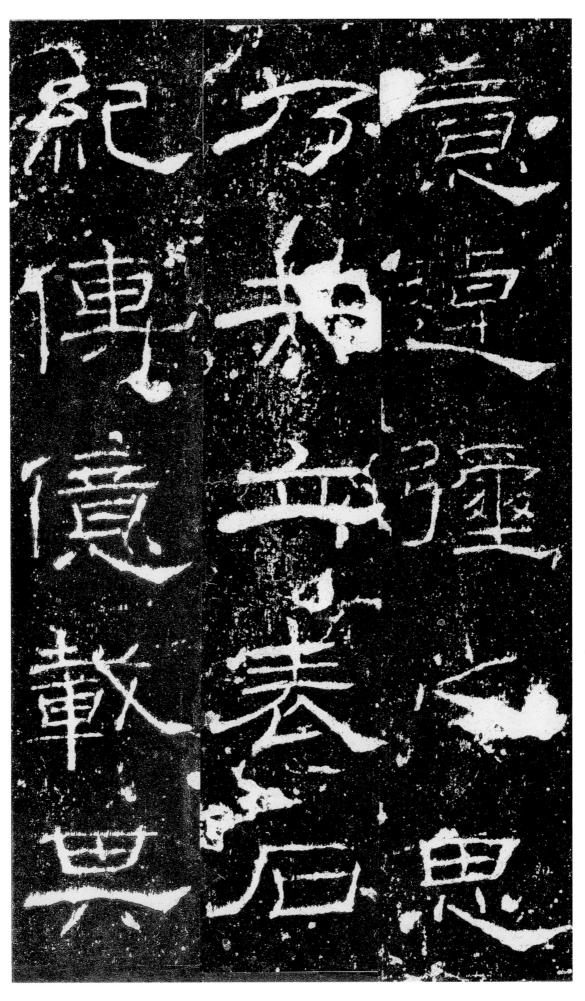

意。逴彊之思。乃共立表石。纪传亿载。其

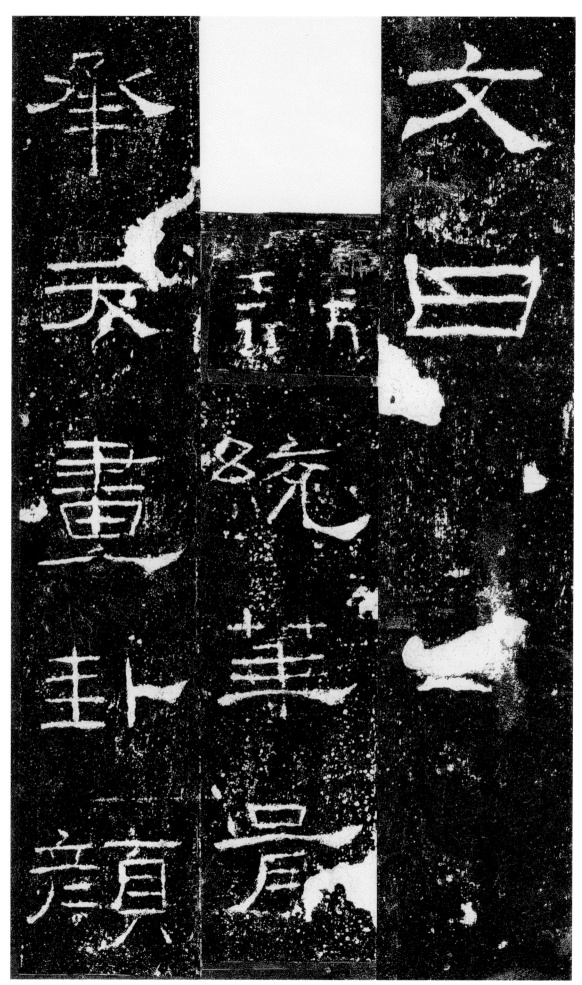

宫大宀

元承袒

屏宣華孔

前闾

闿九

头颜

升言

言教

百隻

麟虎

以

制不空作

承天之语

乾元以来

三

载

皇

三

代

至

孔

乃

备

聖

人

不

世

期

五

百載

陰

陽

拒

一

吐

之

出

義

識

圖

俟

制

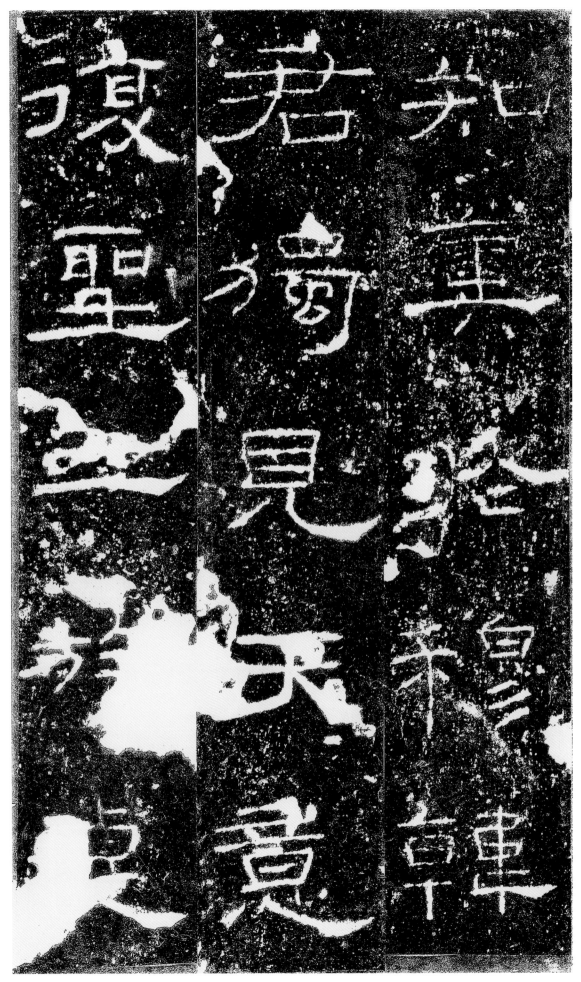

越绝思。修造礼乐。胡辇器用。存古旧宇。殷

遠思靖遠

愛胡辇翠用

存古廣宇殷

33

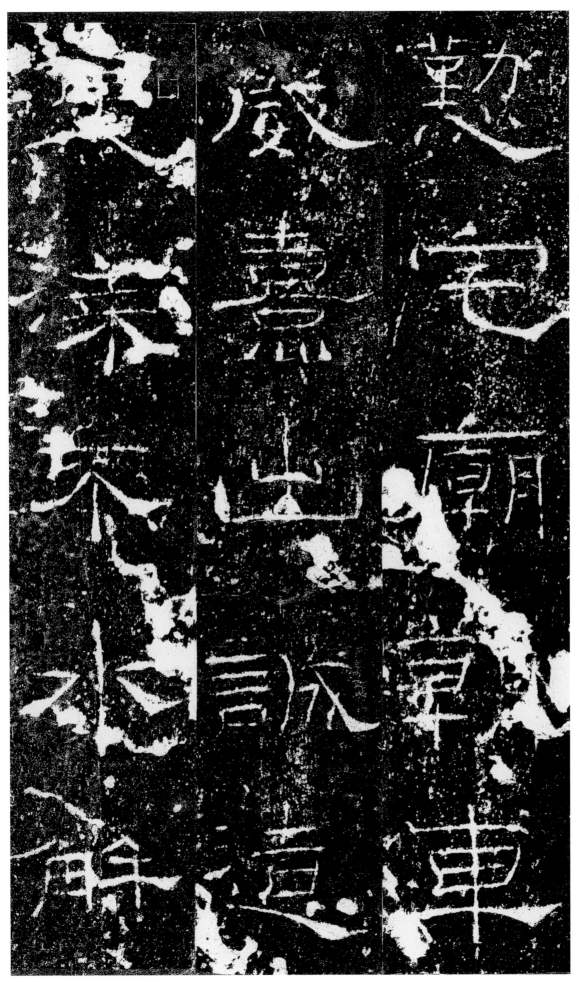








不、争、贾、家（？）
除、玄、污、水、通
深、礼（？）、器、升、堂





- 不、争、贾
- 除、玄、污、水、通
- 深、礼、器、升、堂







工不争贾。深除玄污。水通四注。礼器升堂。

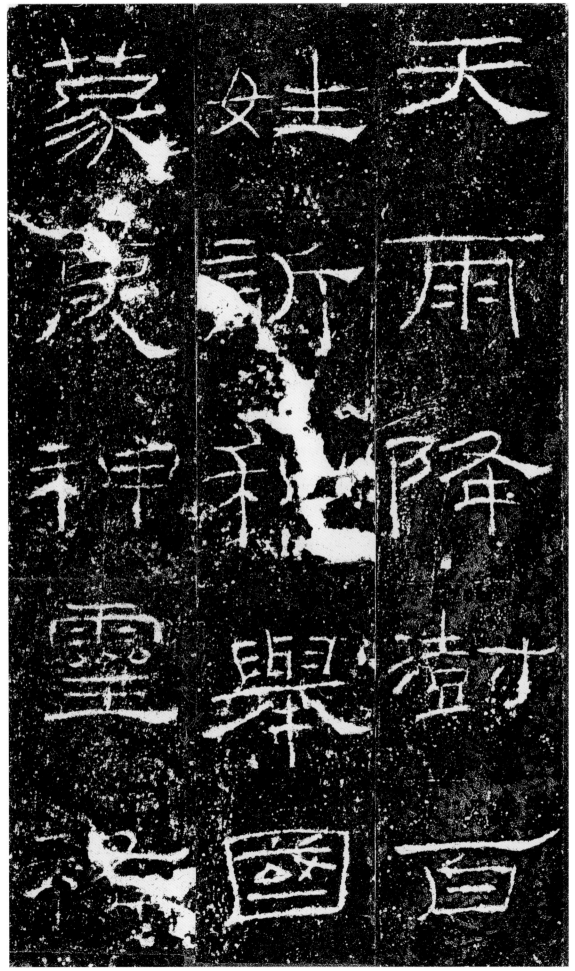

天雨降澍。百姓欣和。举国蒙庆。神灵祐

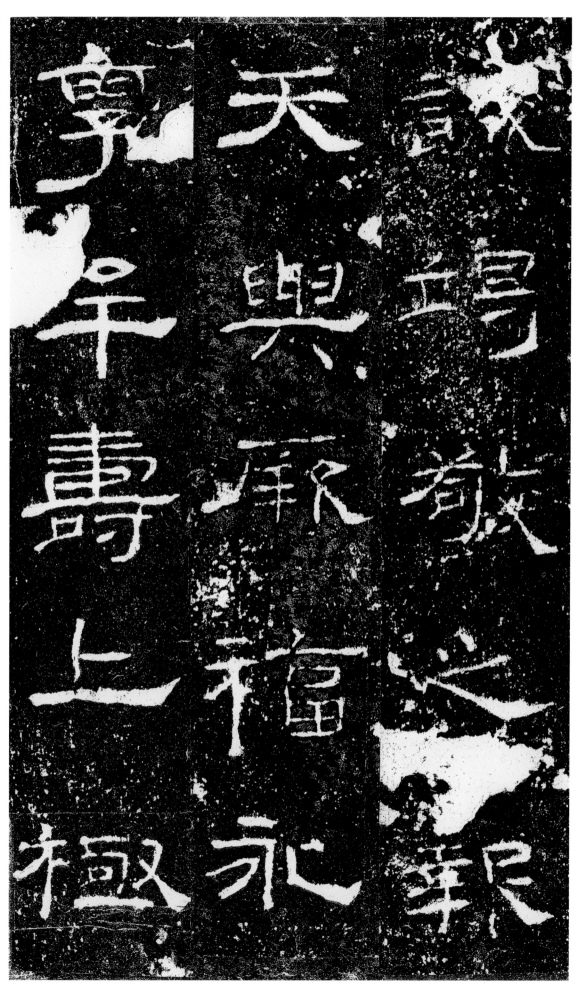

誠。竭敬之报。天与厥福。永享牟寿。上极

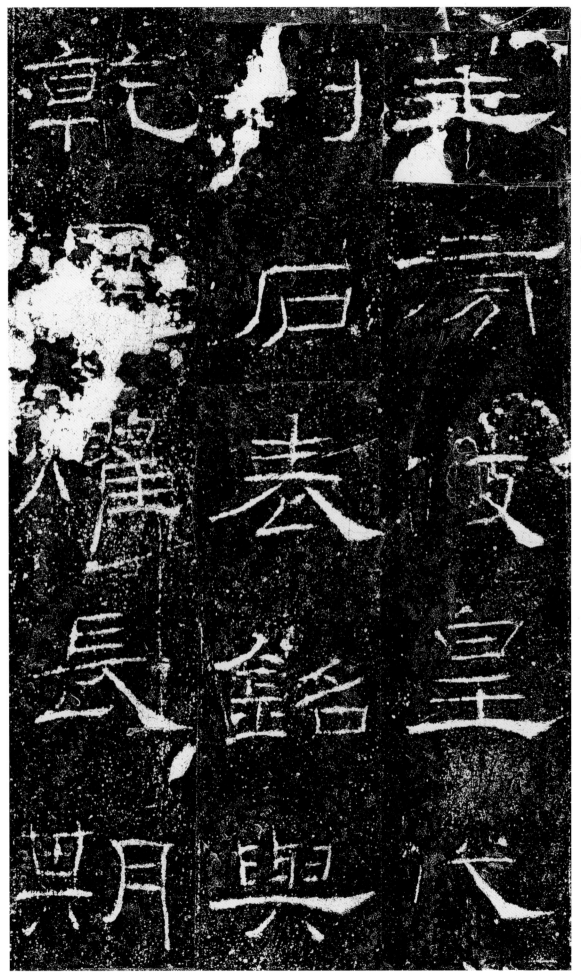

乾 石 皇

章 表 变

廉 铭

长 興

朔 興

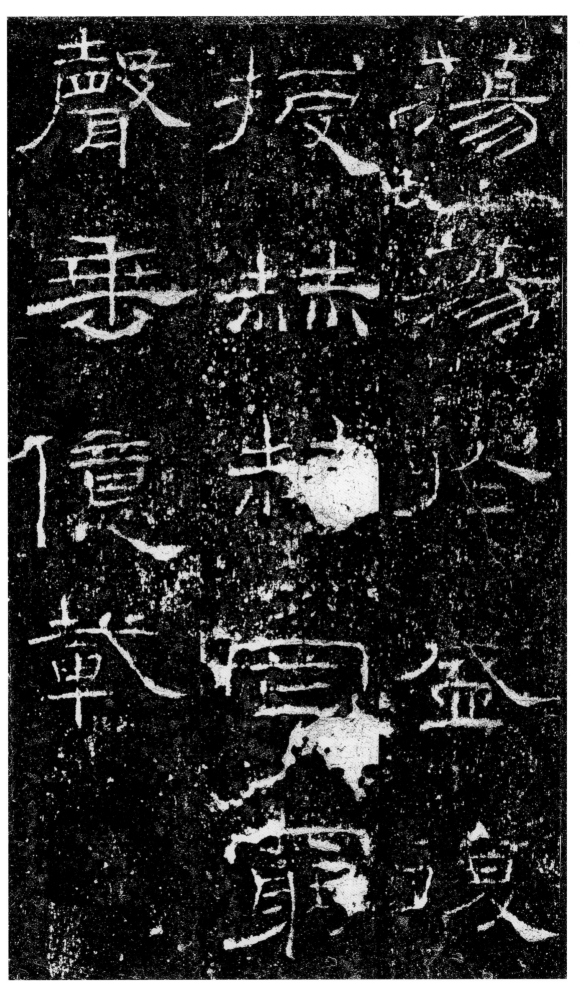

荡荡。于盛复授。赫赫罔穷。声垂亿载。

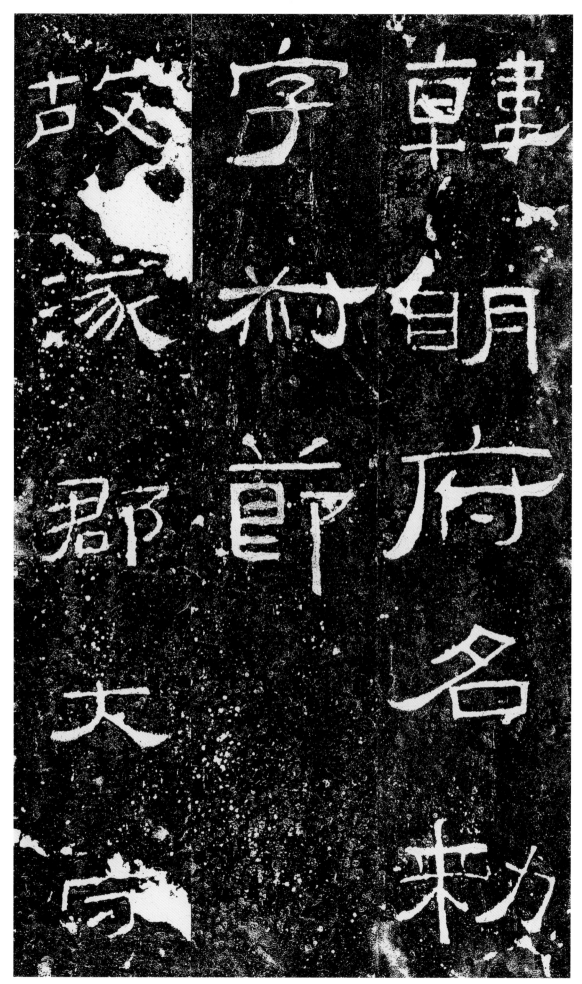

韩明府名敕。字叔节。故涿郡大守

韩
朝
府
名
敕
字
叔
节
故
涿
郡
大守

故从事鲁张千溜

事

晋

张

五

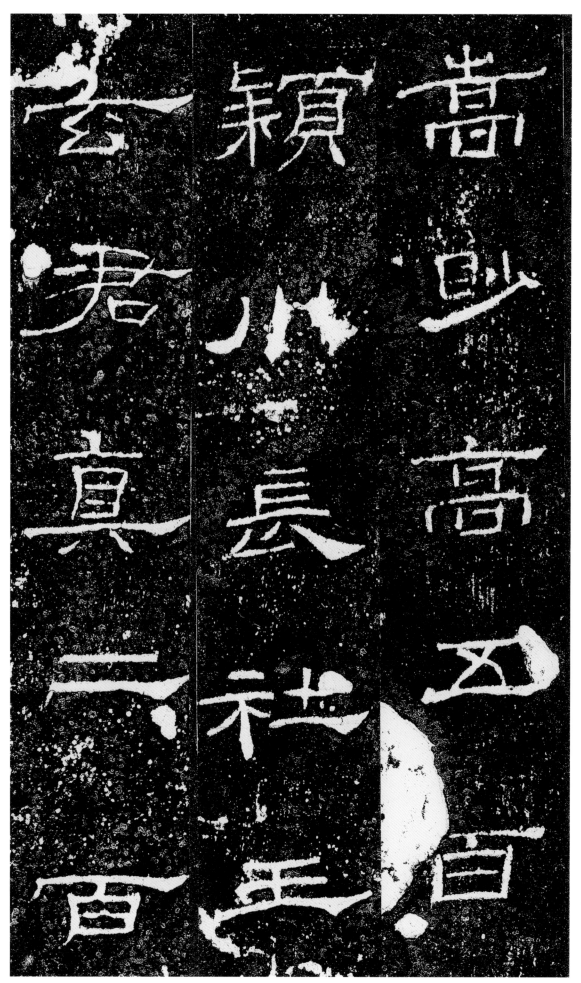

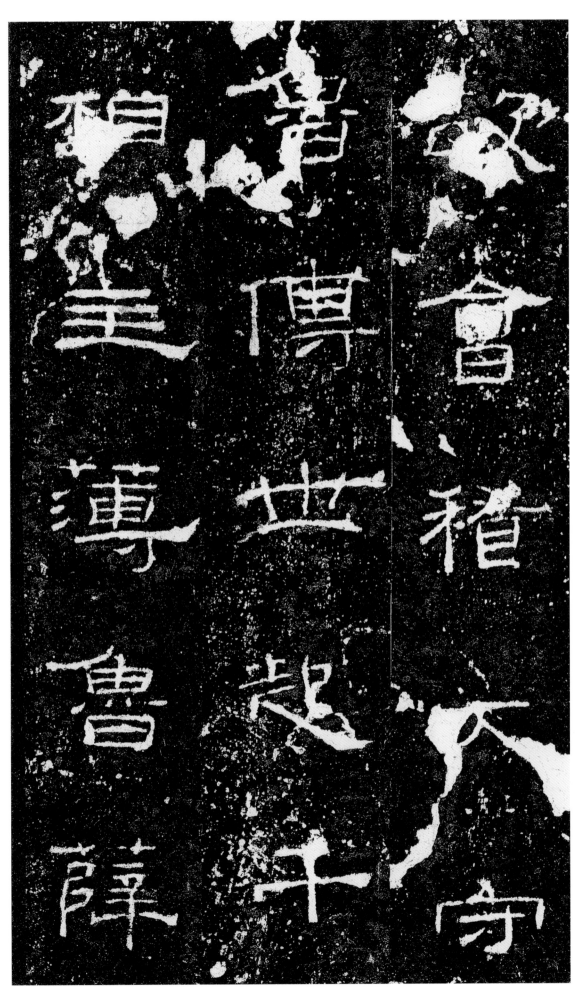

故会稽大守鲁傅世起千。相主簿鲁薛

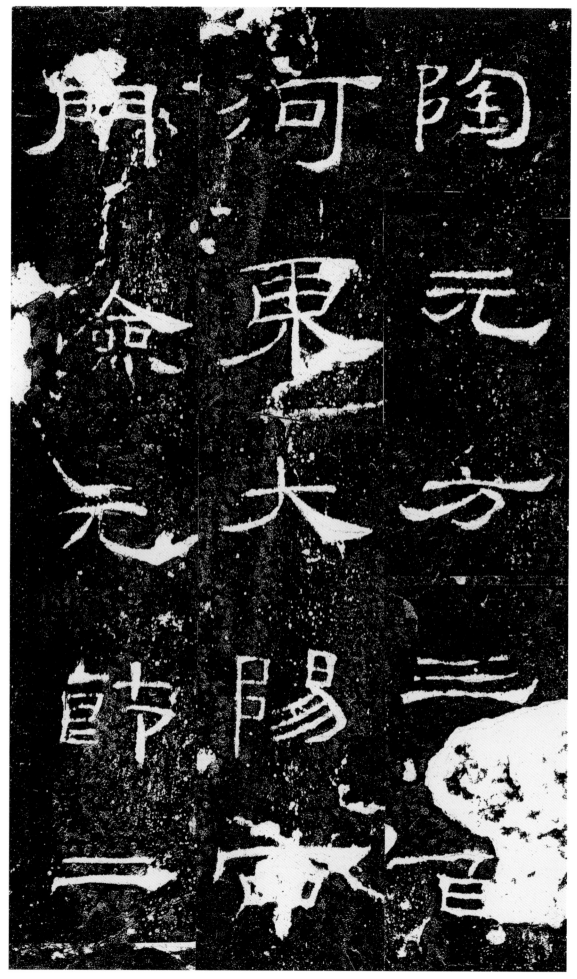

百。故乐安相鲁麃季公千。相史鲁周乾

魯

麃

季

公

相

史

魯

周

百

故

樂

安

相

45

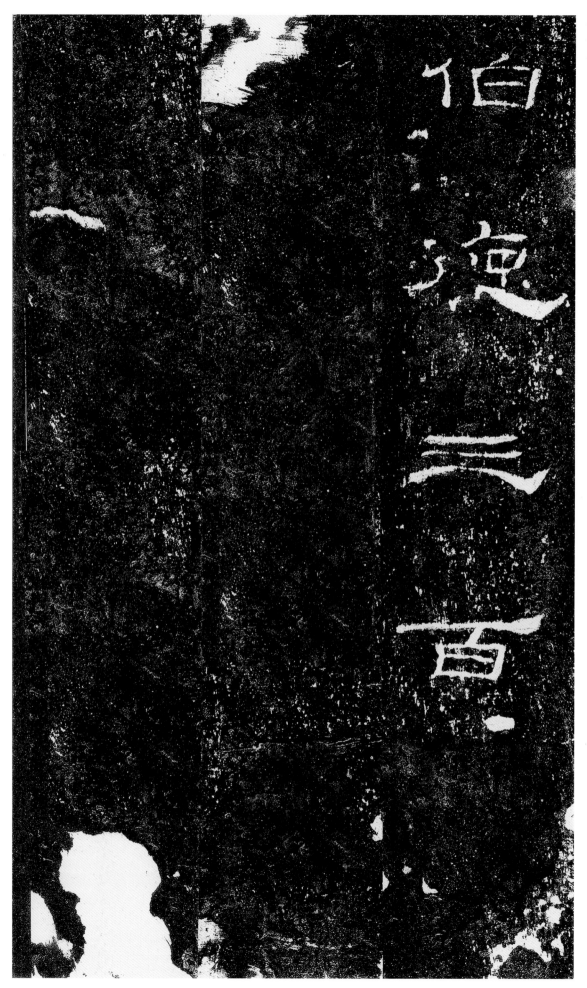

伯德三百。

46

曲成侯王曷二百。辽西阳乐张普仲坚二百。

河端明二
漢明二百
人家年
汉明二
百家墓
漢其成
葉百
葉

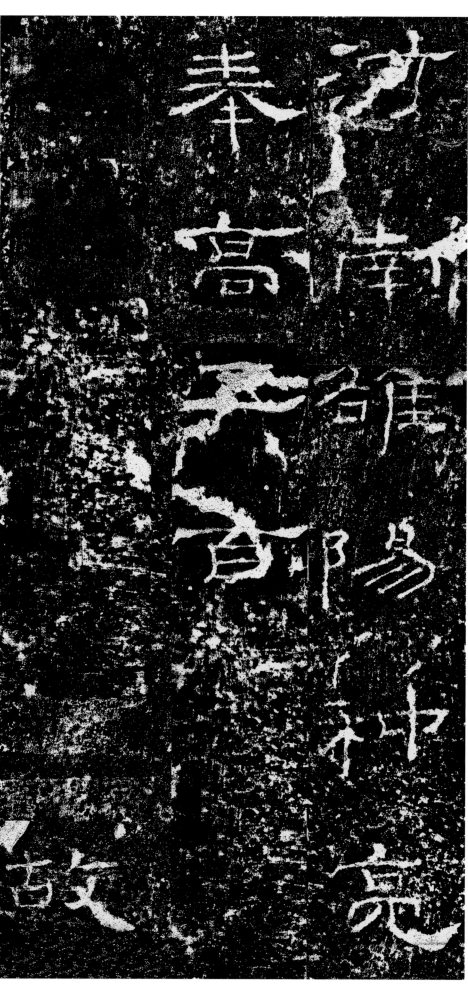

河南雒阳种亮奉高五百。故

49

蒇州从
事任城
吕育季
华三千
故下邳
令东平

陆王褒文博千。故颖阳令文阳鲍宫元威千。

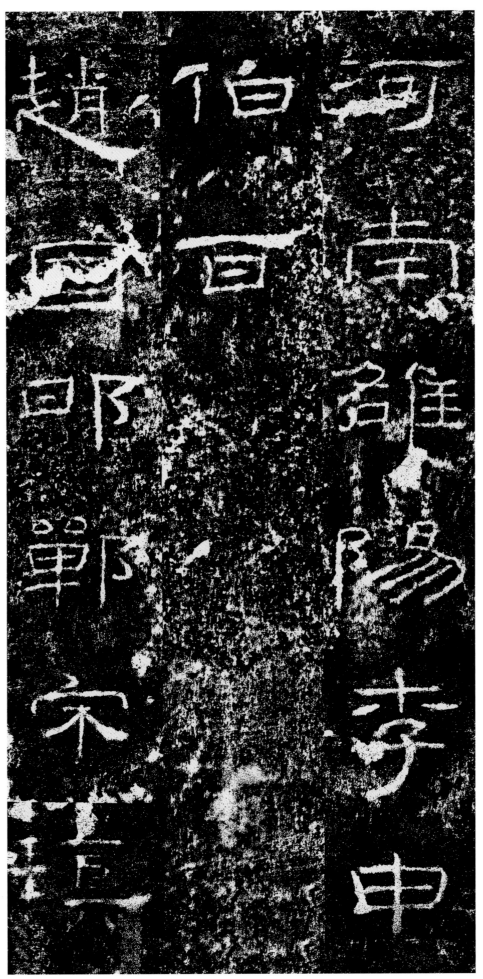

河南雒阳李申伯百。赵国邯郸宋瑱

元世二百

元世二百

彭城

广戚

姜

寻

子长二百

平原乐陵朱恭敬公二百。平原湿阴马瑶元

54

冀二百。彭城龚治世平二百。泰山鲍丹汉公

二百

膙

泰

泊

山

鲍

塞

丹

平

漢

百

二

城

二百

京兆刘

安初二

故薛令

河内温

朱熊伯珍

五百。下邳周宣光二百。故豫州从事蕃加进子高千。河

光二百

故豫州从事

父象州遂事

古子

子高千

蕃加进子高千

間束州齐伯宣

二百二百宣里圖崇伯宗二百

崇伯宗二百

穎川長社王季孟三百。汝南宋公國陳漢方二百。

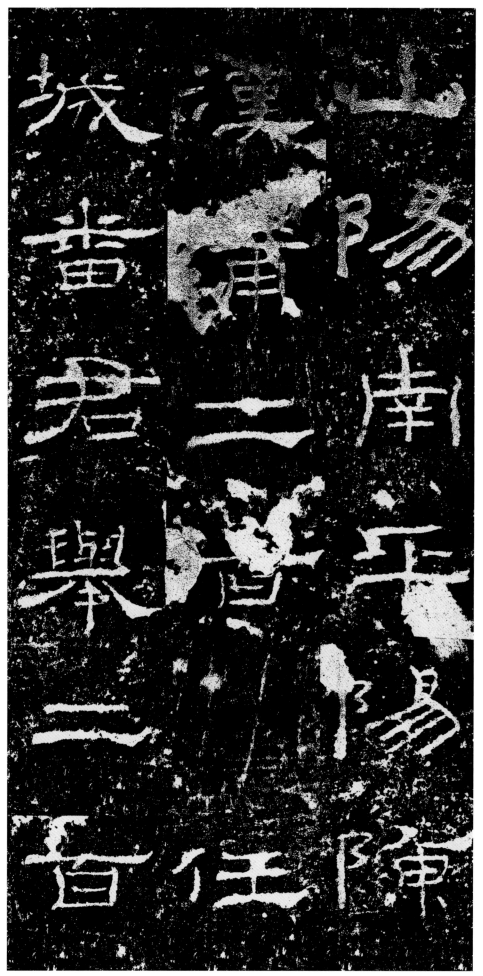

任城王子松

任城王子松

任城谢伯

任城谢

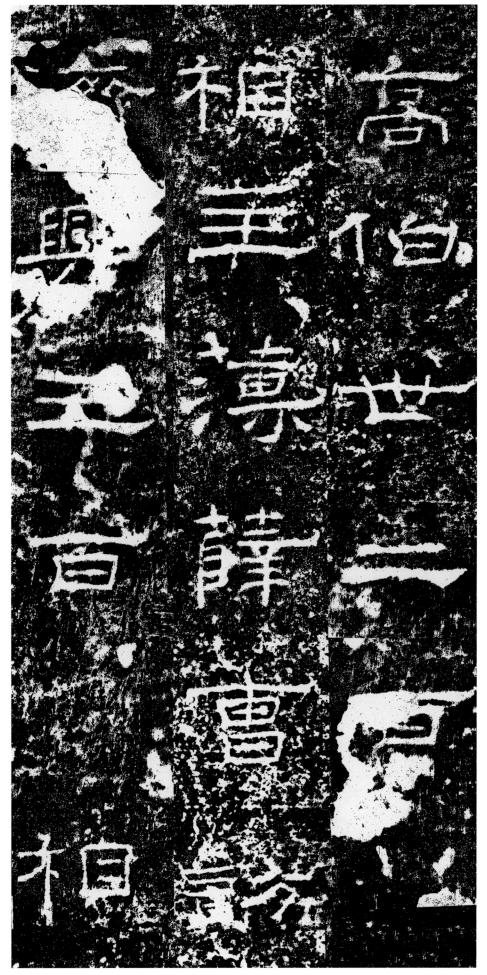

忠縣汲廉

興公二百

薛高二

弓

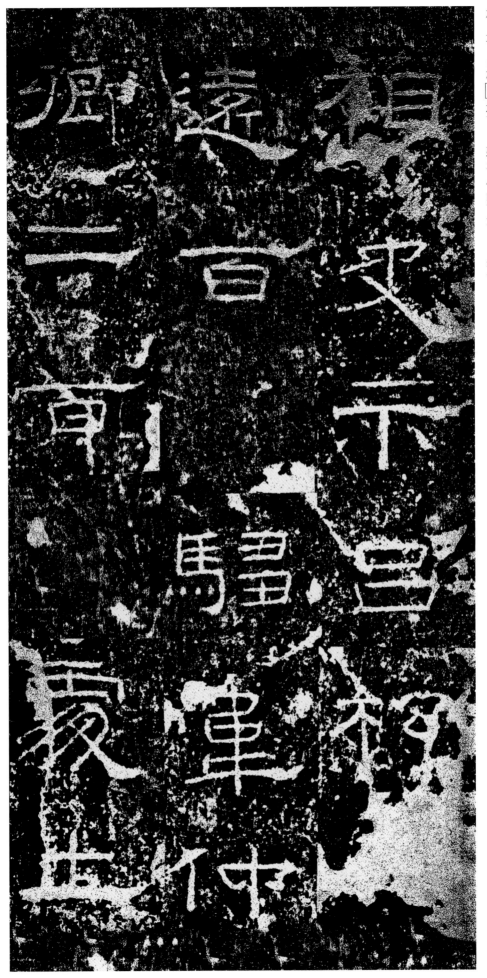

相史卞吕松□远百。骀韦仲卿二百。处士

64

鲁刘静子著千。故从事鲁王陵少初二百。故

魯劉
靜子
著千

故從
事魯
王陵

少初
二百
故

督邮鲁开辉景高二百。鲁曹悝初孙二百。

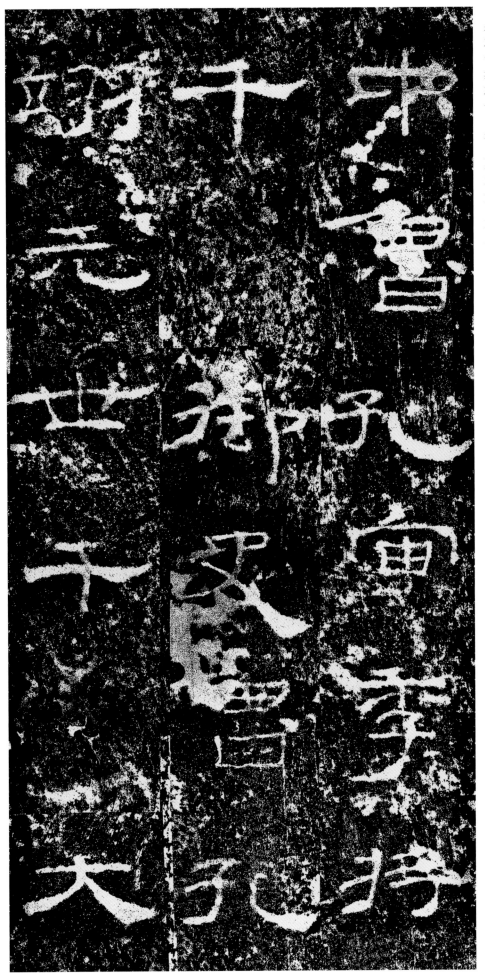

中鲁孔宙季将千。御史鲁孔翊元世千。大

尉掾鲁孔凯仲弟千。鲁孔曜仲雅二百。鲁孔

69

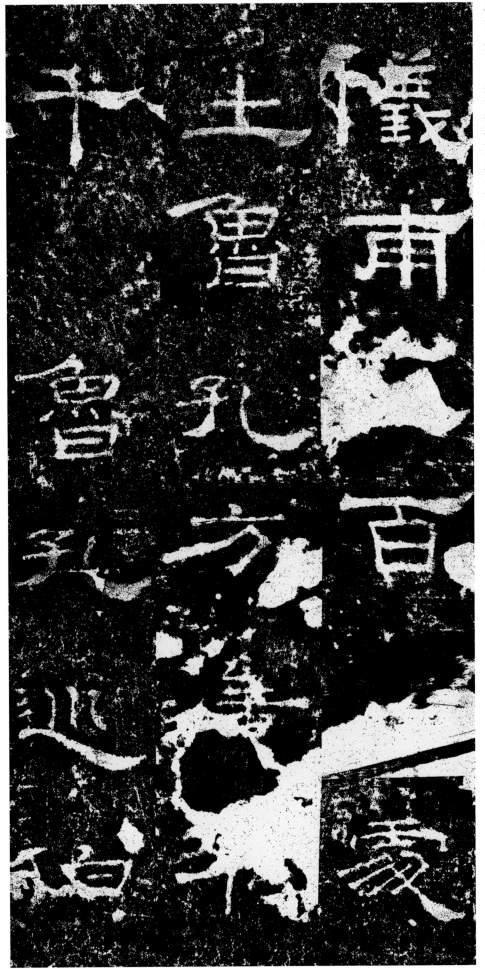

男二百。文阳蒋元道二百。鲁孔宪仲则百。文

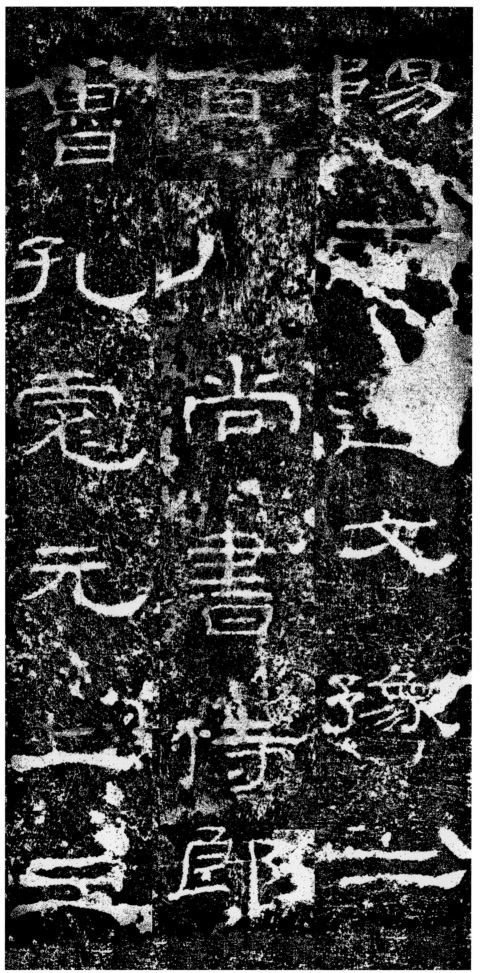

千。鲁孔泛汉光二百。南阳宛张光仲孝二百。守庙

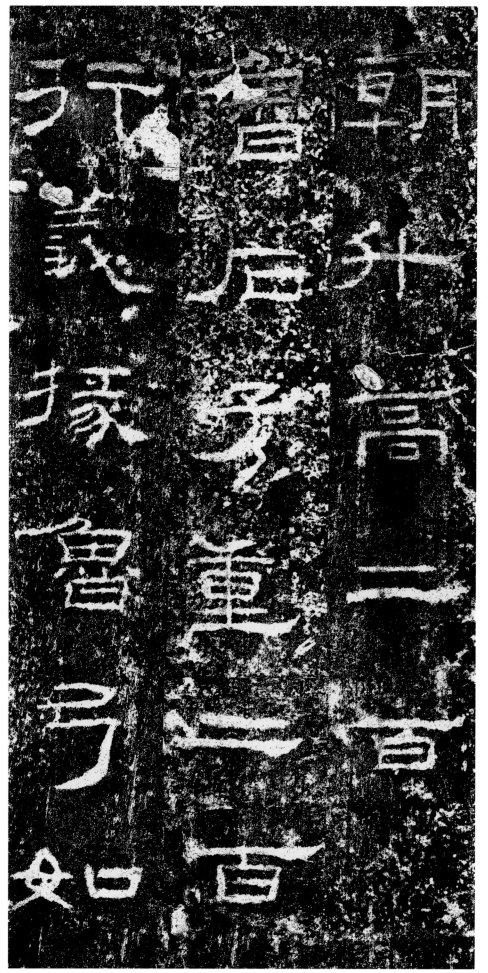

朝升高二百。鲁石子重二百。行义掾鲁弓如

76

世百。鲁夏侯庐头二百。鲁周房伯台百。